공간디자인을 하면서 배운 101가지

공간디자인을 하면서 배운 101가지

초판 1쇄 펴낸날 2022년 9월 20일
초판 2쇄 펴낸날 2023년 12월 20일

지은이 김석훈
펴낸이 이건복
펴낸곳 도서출판 동녘

편집 구형민 이지원 김혜윤 홍주은
디자인 김태호
마케팅 임세현
관리 서숙희 이주원

등록 제311−1980−01호 1980년 3월 25일
주소 (10881) 경기도 파주시 회동길 77−26
전화 영업 031−955−3000 편집 031−955−3005 **전송** 031−955−3009
홈페이지 www.dongnyok.com **전자우편** editor@dongnyok.com
페이스북 · 인스타그램 @dongnyokpub
인쇄 · 제본 영신사 **라미네이팅** 북웨어 **종이** 한서지업사

ⓒ 김석훈, 2022

ISBN 978−89−7297−055−2 00600

Inspired by 101 Things I Learned in Architecture School by Matthew Frederick.
Not a part of the 101 Things I Learned series.

공간디자인을 하면서 배운 101가지

김석훈 지음

책을 펴내며

나는 공간디자이너다. 그리고 활동한 지가 어언 십여 년이 되었다. 다행히 그동안 이 직업을 가진 것에 대해 후회해본 적이 없는데, 감사하게도 그만큼 내 적성에 맞는 일인 듯싶다. 그렇다고 힘든 적이 없었던 것은 아니다. 야근과 철야를 밥 먹듯 하고, 새 작업을 할 때마다 새로운 공부를 하기 일쑤였다. 무엇보다, 새로운 공간을 만들어내야 하는 창작의 어려움이 가장 고통스러웠다. 그러나 이 모든 것을 감수하면서도 후회 없이 작업을 이어올 수 있었던 것은 그만큼의 보상이 따랐기 때문이다. 물질적인 보상도 있지만, 그보다는 디자이너가 상상해낸 공간의 가치를 함께 나눌 수 있다는 것이 매우 크게 다가온다. 내가 머릿속으로 그리던 공간 안에서 실제로 사람들이 어울리고 즐기는 모습을 보고 있노라면, 그만한 감동과 위로는 찾아볼 수가 없다.

처음 공간디자인 쪽에 몸을 담기로 마음을 먹었던 어릴 적에는, 여느 분야와 마찬가지로 공간디자인도 객관적인 옳고 그름이 있을 것이라 생각했고, '정답'을 위한 공식을 찾고자 했다. 어느 순간 좀 머리가 찼다 싶었을 때는 내가 생각하는 바가 맞고 다른 이들의 생각은 틀리다 싶었던 철없고 어수룩한 시절도 있었다. 하지만 시간이 지나면서 내 생각이 틀렸음을 알게 되었다. 공간디자인이라는 분야는 '정답 없음'이 정답이었다. 이 책 역시 어떤 정답이 담겨 있지 않다. '이런 디자인을 해야 한다', '이런 방향으로 디자인을 해야 한다'는 내용을 기대한 사람에게는 애석하지만 미안하게 됐다. 여기에는 내가 생각하는 가장 기본적이면서도 최소한의 가이드라인만을 담고자 했다. 그래서 이 책을 접하는 디자이너들이 각자의 상상을 통해 마음껏 작업의 세계를 펼쳐나가는 '열린 결말' 이야기의 시작점이 되었으면 한다.

이 세상에는 수많은 공간디자이너가 존재한다. 그리고 그들의 손에서 탄생하는 수많은 공간이 있다. 공간은 저마다 고유의 이야기가 들어 있으며, 그만큼의 가치를 담고 있기에 의미가 있다. 이 책과 더불어 공간디자이너들의 다양한 이야기가 담긴 더 많은 공간들이 생겨났으면 하는 바람이다. 그리고 많은 사람들이 공간의 가치에 공감하고 함께 즐겼으면 한다.

감사의 말

여러모로 항상 응원하고 지원해준 우리 가족, 그리고 함께 여러 밤을 지새우며 공간 이야기를 나눈 친구들, 동료들, 선후배들에게 감사를 표한다.

사이의 비어 있는 곳, 공간 空間

'공간'이라는 단어를 한자어의 뜻 그대로 직역해보지면 '사이의 비어 있음'을 뜻한다. 비어 있다는 것은 불완전한 상태를 말하며, 하나씩 채워지면서 완전한 상태에 다다르게 된다. 채워나가는 것에 정답은 없다. 각자의 소신과 믿음대로, 때로는 각자의 느낌대로 채워나가면 된다. 채우는 방법에 정답이 없듯, 완전한 채움에 대한 정답 또한 없다. 각자의 몫이다.

디자인은 무에서 시작되지 않는다.

사이트site란 넓은 개념으로는 건물이 세워질 대지를 뜻할 때도 있고, 좁은 개념으로는 인테리어 공사가 이루어질 건물 내부의 공간을 말하기도 한다. 공간디자인을 시작할 때 첫 단추를 어떻게 잘 끼울지 고민이라면, 사이트를 유심히 들여다보는 것도 한 방법이다. 큰 대지에 세워질 건물의 경우, 입지 환경과 상황을 충분히 고려한다면 걸맞은 신축 디자인이 도출될 수 있다.

기존 건물을 살리는 리모델링 디자인을 진행하는 경우, 그 건물 자체에서 힌트를 얻을 수 있다. 건물의 현재 상태와 법규 등을 고려해, 보존이 필수적이거나 심미적으로 어울릴 것이라고 생각되는 부분들은 살려내면서 공간을 구체화하고 설계해나갈 수 있다. 디자인은 '0' 또는 '무無'에서 시작하는 것이 아니다.

빈 공간이 주는 설렘에서 시작한다.

모든 디자인은 빈 공간을 마주하는 순간부터 시작된다. 빈 공간은 차갑게만 느껴지는 콘크리트 공간일 수도, 벽지가 반쯤 찢겨나간 허름한 공간일 수도, 가끔은 운 좋게도 하얀 페인트칠이 된 새 공간일 수도 있다. 새하얀 캔버스에 첫 터치를 하기 위해 물감을 머금은 붓을 들고 있을 때의 기분처럼, 디자이너는 여기서 복잡 미묘한 감정을 갖게 된다. 여러 감정 중에는 두려움도 떨림도 있지만, 가장 큰 것은 분명 설렘이다. 이 설렘은 디자이너의 원동력이 된다.

공간은 사람이 완성한다.

비어 있고 불완전한 공간을 채우려 할 때 가장 중요한 부분은 바로 사람이다. 공간은 사람으로 채워져야 하고, 사람이 향유할 때 비로소 완성된다. 공간은 사람의 손때가 묻어야 하고, 시간이 지나면서 사람의 손에 길들여져야 한다. 사람이 없는 공간은 애초에 의미가 없다.

가구는 공간을 경험하게 한다.

공간 안에는 당연히 가구가 있어야 한다. 공간은 바라보기만 하는 곳이 아니라, 그 안에서 사람이 경험하고 활동할 수 있는 플랫폼으로서 존재하기 때문이다. 사람은 가구가 의도하는 신체 자세에 따라 공간을 마주하게 된다.

어떤 가구를 어떻게 연출하는지에 따라 하나의 공간은 여러 모습으로 나타날 수 있다. 공간 소유자의 개성과 취향에 따라 가구 선택이 달라지며, 선택된 가구들의 배치에 따라서도 다양한 라이프스타일이 공간에 담긴다. 가구를 통해 비로소 온전한 공간이 되는 셈이다.

공간은 경험을 만들고, 경험도 공간을 만든다.

사람은 오감을 통해 공간을 경험한다. 우선 눈으로 공간을 인지하고(시각), 공간의 표면을 만져 질감을 느끼며(촉각), 공간 안에서 나는 소리에 귀를 기울이고(청각), 희미하게 느껴지는 공간 속 향기를 맡아본다(후각). 직접적인 경험이라고 하기에는 그렇지만, 공간 안에서 먹고 마시는 것들 또한 공간의 경험을 배가시킨다(미각). 이러한 경험들은 혼자 하기도 하지만, 누군가와 교류하면서 함께 쌓아가기도 한다. 각자의 오감을 통해 느끼는 바를 서로 주고받으며 교차되는 경험은, 공간 안에 계속해서 켜켜이 쌓이게 된다.

I.M. Pei

"삶은 건축이고, 건축은 삶의 거울이다."

— 이오 밍 페이I. M. Pei

공간에는 경계가 있다.

외부와 내부. 지하와 지상. 공용 공간public space과 개인 공간private space.

CASHIER

상업공간 vs 업무공간 vs 주거공간

우리가 접하는 공간들은 각각 명확한 목적이 있다. 상업공간은 매출 증대와 수익 창출을 극대화하고자 하며, 업무공간은 근로자들의 업무 효율을 높일 수 있어야 하고, 주거공간은 휴식을 제공하는 동시에 소유자의 라이프스타일을 담아낼 수 있어야 한다.

자연 속 공간, 공간 속 자연

사람은 자연과 더불어 살아왔고, 사람을 위한 공간 또한 자연으로부터 시작되었다 해도 과언이 아니다. 건축이론가 마르크앙투안 로지에Marc-Antoine Laugier가 1775년에 낸 책《건축에 대한 에세이Essai sur L'Architecture》의 권두 삽화frontispiece인 〈원시 오두막The Primitive Hut〉에서 엿보이듯, 사람의 첫 공간 경험은 비·바람·추위로부터 피하기 위해 자연의 재료로 만들어낸 피난처이자 은신처임을 상상해볼 수 있다. 더욱 견고한 공간을 만들어내려는 사람의 자연스러운 욕구는, 시간이 지날수록 기술이 발전하고 새로운 재료들이 등장하면서 지금처럼 단단한 건물을 짓고 도시를 만들어냈다. 한편으로 사람은 자연과 멀어지면서 그리운 자연을 조금이나마 가까이하고자 식물을 공간 안에 들이고, 자그마한 규모여도 본인의 정원을 가꾸려 한다. 이는 테라스 공간에 대한 관심이 갈수록 많아지는 이유와도 맞물린다. 사람은 자연과 더불어 살아갈 수 있어야 하며, 어떻게 더불어 살아갈 수 있을지는 계속 고민해야 한다.

그림자가 모두 검은색은 아니다.

공간 안에 빛이 있다면, 이에 따른 그림자도 있기 마련이다. 그림자라고 해서 다 검은색은 아니다. 검정에 가까운 짙은 회색, 옅은 회색, 흰색에 가까운 연한 회색 등 다양하다. 그림자는 어디에 맺히는지에 따라서도 달리 보인다. 거친 그림자도 있고, 매끄러운 그림자도 있다. 공간디자이너는 그림자놀이를 잘할 줄 알아야 한다.

Le Corbusier

"건축은 학습으로부터 비롯된,
빛 속의 올바르면서도 아름다운 형태들의 조합이다."

— 르 코르뷔지에 Le Corbusier

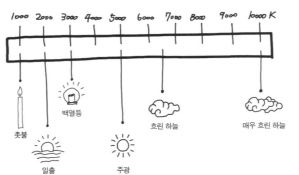

1000 2000 3000 4000 5000 6000 7000 8000 9000 10000 K

촛불

일출

백열등

주광

흐린 하늘

매우 흐린 하늘

색온도가 분위기를 좌우한다.

공간의 마지막 연출은 조명이 한다. 조명이 어떻게 연출되는지에 따라 공간의 분위기는 크게 좌우될 수 있다. 공간디자이너의 역할 중 하나는, 의도하는 분위기에 맞게 조명 계획을 고안하는 것이다. 육안상으로 보이는 직접적인 조명의 빛이 필요하다면 직부 조명을 사용할 때도 있고, 때로는 벽과 공간을 건축적으로 은은하게 밝히기 위해 간접 조명을 고려하기도 한다.

조명이 공간을 의도한 대로 밝혀준다 해도 조명에 대한 고민이 모두 해결되는 것은 아니다. 조명 빛의 색온도를 감안해야 하기 때문이다. 가끔 동네 식당을 가면 똑같이 생긴 직부 조명들이 저마다 다른 색깔로 빛나는 모습을 심심찮게 찾아볼 수 있다. 어떤 것은 푸르스름하고, 어떤 것은 불그스름하다. 이는 색온도가 다르기 때문인데, 붉을수록 색온도가 낮고 푸를수록 색온도가 높다. 색온도에 따라 공간의 분위기는 엄청난 차이를 보인다. 디자이너는 공간의 의도와 연출 방향에 맞게 색온도를 적절히 설정하고 계획해야 한다.

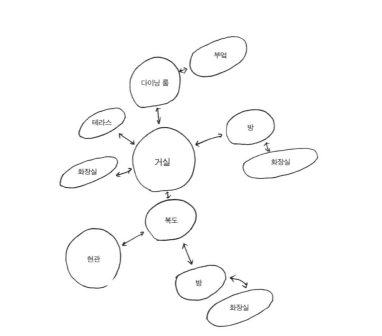

부엌

다이닝 룸

테라스

방

거실

화장실

화장실

복도

현관

방

화장실

공간의 목적은 프로그램으로 구현된다.

우리가 살고 있는 집에는 어떤 공간들이 있는가? 일반적인 아파트를 생각한다면 집에 들어서자마자 현관이 있고, 현관을 지나면 넓은 거실이 있다. 거실과 맞물려 식당과 부엌이 자리 잡고 있으며, 거실을 기점으로 방들이 분산되어 있다. 각각의 공간 영역은 이렇듯 서로 다른 성격과 고유의 목적이 있는데, 이를 분류해 개념화한 것이 **공간의 프로그램**이라 할 수 있다.

배치는 공간의 프로그램을 기반으로 위계에 따라, 그리고 연결성을 고려해 이루어진다. 가장 중요한 목적성이 있는 프로그램을 기준으로, 이와 연계된 프로그램들의 중요도에 따라 순차적으로 공간이 배치된다. 사람은 그런 프로그램들의 배치 안에서 주어진 공간의 성격에 따라 행동하고 생활하게 된다.

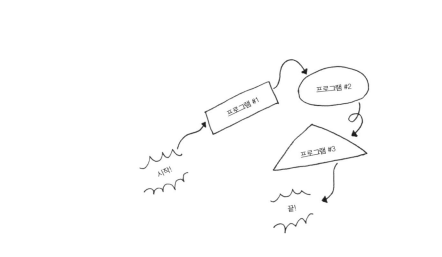

프로그램 #1

프로그램 #2

프로그램 #3

시작!

끝!

동선은 이야기의 흐름이다.

동선이란 사람의 움직임을 나타내는 무형의 선을 뜻한다. 디자이너는 공간의 프로그램들을 고민하면서 이를 연결하는 동선을 함께 고려한다. 이때 어떤 프로그램들을, 혹은 어떤 공간의 이야기를 순차적으로 경험하도록 유도하는지에 따라 사람의 동선을 기획하게 된다. 쉽게 말해, 동선은 공간이 만들어내는 이야기의 흐름이라고 생각할 수 있다.

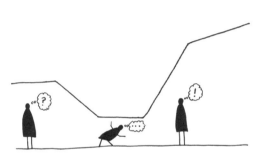

경험은 공간의 전이를 통해 연결된다.

사람은 공간 안에서 경험한다. 그리고 그 경험이 끝나면 다음 공간을 찾아 떠난다. 한 공간에만 머무르지 않고, 연속적으로 연결되는 공간의 동선을 따라 이동한다. 공간의 전이 과정은 경험의 연결이다. 전이의 의도에 따라 기대, 인내, 여유 등 다양한 감정을 느끼며 이후의 경험을 마주하게 된다.

David Chipperfield

"좋은 건축과 나쁜 건축의 차이는 당신이 들인 시간에 의해 결정된다."

— 데이비드 치퍼필드David Chipperfield

적절한 공간이 편안하다.

높은 가격의 자재를 사용하거나 비싼 가구가 있다고 공간이 편안한 것은 아니다. 오히려 과한 요소가 눈에 띄면 불편해서 오래 머무르지 못하기 마련이다. 공간이 자아내는 분위기, 어울리는 조도illumination,* 오래 앉아도 착석감이 좋은 가구 등 공간 안의 여러 요소들이 적절히 조화를 이룰 때 비로소 공간을 편안하다고 느끼게 된다.

* 단위 면적이 단위 시간에 받는 빛의 양. '럭스lux' 단위를 쓴다.

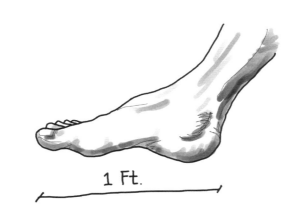

1 Ft.

단위는 사람으로부터 시작되었다.

'한 뼘', '어깨너비', '키', '눈높이' 등은 지금도 일상생활에서 길이를 이야기할 때 사용하는 단위다. 과거에는 손을 폈을 때 엄지손가락과 가운뎃손가락 사이의 간격을 나타내는 '자'나 '척', 또는 한 걸음을 뜻하는 기준인 '보'를 사용했고, 미국에서는 아직까지도 한 발 길이를 뜻하는 '피트feet, ft'나 어른의 엄지손가락 너비를 가리키는 '인치inch, in'를 사용한다.

1인치inch, in 2.54센티미터
1자(척)尺 30.3센티미터[*]
1피트ft 30.48센티미터

[*] 처음에는 약 18센티미터였던 것으로 추정되며, 계속 변화해 일제강점기 이후로는 30.3센티미터로 통용되고 있다.

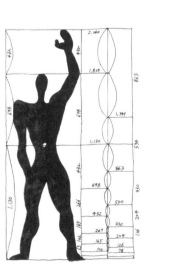

공간의 기준은 사람이다, 휴먼스케일

휴먼스케일human scale은 직역하면 사람의 몸으로 공간의 크기를 가늠하는 척도라는 뜻이다. 공간의 주인이자 영위하는 주체가 사람이라면, 사람을 기준으로 공간을 이해하고 고민해야 한다.

인류의 역사 속에서 휴먼스케일에 대한 고민은 늘 존재했다. 과거에도 서로가 직관적으로 설명하고 이해하는 데 우리의 신체만큼 적절한 도구는 없었을 것이다. 모더니즘 시대의 건축가 르 코르뷔지에가 만든 르모듈러Le Modulor는 건축과 인간의 조화를 이루기 위한 그만의 설계 도구였고, 더 이전에 고대 로마 시대의 건축가 비트루비우스Marcus Vitruvius Pollio는 그의 책《건축 10서De architectura》에서 인체의 비례가 신전 건축에 적용되어야 한다고 주장했다. 르네상스 시대를 대변하는 레오나르도 다빈치Leonardo da Vinci의 소묘 〈비트루비우스적 인간〉에서도 엿볼 수 있듯, 사람의 신체를 측정해 계량화하려는 시도는 항상 있어왔다.

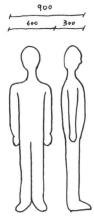

300, 600 그리고 900

몸통너비는 300밀리미터, 어깨너비는 600밀리미터. 한 명은 옆으로, 한 명은 정면으로 지나갈 때 이 둘을 합한 길이는 900밀리미터이다. 공간은 이 300, 600, 900의 조합으로 이루어진다. 참고로 문은 일반적으로 900밀리미터다.

메타버스는 공간이다.

갓 태어났을 때 쓰는 유모차부터 죽어서 묻히는 관까지 사람은 본인의 공간 영역을 평생 구축한다. 때로는 메타버스metaverse 속 가상공간도 넘나든다.

관계도 공간이다.

에드워드 홀Edwared Hall의 근접학Proxemics 이론에 의하면 친밀도에 따라 관계의 공간이 형성된다.

친밀한 거리intimate distance(46센티미터 이하) 가족처럼 친밀함을 느낄 수 있는 가장 가까운 거리
개인적인 거리personal distance(47~122센티미터) 격식을 차리지 않고 대화를 나눌 수 있는 거리
사회적인 거리social distance(123~366센티미터) 격식을 갖춰 상대방을 대하는 거리
공적인 거리public distance(367~762센티미터) 많은 사람들 또는 청중을 향해 이야기를 전달할 때 요구되는 거리

장치는 기능적 개념이다.

장치device란 어떤 목적에 따라 기능하는 기계 또는 도구를 뜻한다. 디자이너가 공간의 의도 또는 목적에 맞게 장치를 고안해 설치하면, 이 장치가 작동하면서 공간이 원활히 돌아가게끔 한다.

장치의 종류는 여러 가지가 될 수 있다. 가구 배치 아이디어부터 새로운 프로그램의 적용, 동선의 재구성 등 공간에 적합하다고 판단되면서도 대체로 기능적이라 할 수 있는 새로운 요소가 반영된다. 이러한 장치들은 공간의 핵심을 보여준다.

설계의 세 단계

공간디자인은 기획설계, 기본설계, 실시설계로 나누어진다.

기획설계schematic design 아이디어 구상의 시작. 공간의 콘셉트에 따라 적절한 마감재를 선정하며, 전반적인 공간의 분위기를 만들어나간다. 기획의 의도를 잘 전달하고 설명할 수 있도록 스케치와 설계 프로그램 등 다양한 표현 기법들을 활용해 기획물을 제작한다.

기본설계design development 디자인의 발전 단계. 기획설계 단계에서 완료되고 결정된 자료들을 토대로 진행한다. 디자인을 발전시키면서 공간을 구체화하는 것으로, 공간에 대한 전반적 이해를 위해 평면도, 천장도, 입면도를 중점적으로 생산한다.

실시설계construction document 공사 시작의 밑바탕. 마무리된 기본설계 도서를 기준으로, 공사에 필수적인 실시설계 자료를 준비한다. 기존의 도면들을 보완하면서, 시공사가 작업할 때 실질적인 도움을 줄 구조도, 기호도, 가구도, 마감도 등의 도면과 상세도를 제작한다.

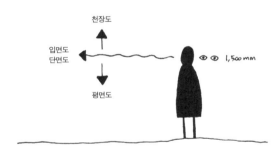

천장도

입면도
단면도

평면도

1,500mm

도면의 종류

평면도floor plan 눈높이(약 1500밀리미터)를 기준으로 단면을 끊어, 바닥 쪽을 바라보면서 그리는 도면
천장도reflected ceiling plan 눈높이(약 1500밀리미터)를 기준으로 단면을 끊어, 천장 쪽을 바라보면서 그리는 도면
입면도elevation 공간 안에서 보이는 그대로 공간의 수직면들을 그리는 도면
단면도section 공간의 단면을 수직으로 끊어 그리는 도면

공간의 조건에서 실마리를 찾는다.

디자이너는 프로젝트project의 기획설계를 시작하기에 앞서, 주어진 여러 조건들을 자세히 확인해야 한다. 프로젝트의 사이트, 클라이언트와 시장의 요구, 주어진 공간의 현재 상황, 날씨, 이동인구 등 다양한 부분들을 우선적으로 분석한 뒤 공간의 성격에 맞게 디자인 아이디어를 구상하며 시작의 실마리를 찾는다.

실마리를 찾은 후에는 이를 끈질기게 부여잡고 구체화하는 작업을 거친다. 아이디어가 명확해질 때까지 그림과 스케치를 그려보고, 다이어그램도 만들어보고, 스터디 모형도 손으로 제작해본다. 이 과정을 충분히 거치고 나면 공간의 실제 모습을 이해할 수 있게 하는 3D 작업이 진행되고, 초기 단계의 평면도가 만들어지며, 기획설계 단계가 마무리된다.

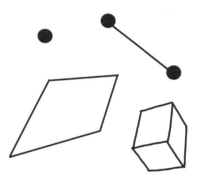

점이 모이고 모이면 입체가 된다.

점은 하나일 때는 의미가 없지만, 두 개 이상이 만나면 선을 이룬다. 그리고 선들이 만났을 때 면이 구성된다.
더 나아가 면들이 만나 모이면, 입체가 형성된다.

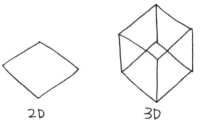

2D 3D

공간디자인은 입체 작업이다.

디자인 분야에서는 대개 평면과 입체의 매체medium를 토대로 작업한다. 2Dtwo dimensions라고 불리는 평면은 X축과 Y축의 두 차원을 의미한다. 3Dthree dimensions로도 불리는 입체는 평면에 Z축까지 더해진 세 개의 차원을 뜻하는데, 이때 Z축은 공간을 형성시키는 깊이감을 의미한다. 공간디자인은 3D 작업, 즉 입체 작업이다.

시작은 평면으로 한다.

공간의 기획설계 단계에서 평면 작업은 필수적이다. 평면도는 공간 설계의 가장 기본적인 정보들이 담긴 메인 도면이다. 평면도에 나타나는 기본적인 정보들을 통해 사람들이 공간 안에서 어떤 경험들을 하게 되고, 어떤 행동 양상들이 일어날 수 있는지 예측해볼 수 있다. 공간디자이너는 평면도 위에서 이런 부분들을 상상하며 그림을 그려나가기 시작한다.

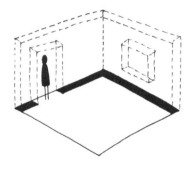

머릿속에서는 평면과 입면을 계속 교차시킨다.

공간이라는 존재는 3차원이다. 공간디자이너는 2차원의 평면 위에서 깊이감이 더해진 3차원의 공간을 고민하게 된다. 기획 단계의 디자이너는 평면에서부터 작업을 시작하지만, 머릿속에서는 평면에 입각한 입면의 모습도 동시에 그려가며 디자인을 이어나가야 한다. 평면과 입면 사이에 교차하는 생각들을 계속 상호적으로 연결하면서 디자인을 보완하고 기획을 구체화해야 한다.

중력을 담아야 한다.

기획 단계라 하더라도 디자이너는 시공 가능성을 염두에 두고 디자인할 수 있어야 한다. 아이디어상으로는 아무리 예쁘고 멋있어 보일지라도, 현실적으로 불가능한 디자인은 종이 위 그림으로밖에 존재하지 못한다. 공간디자이너는 본인이 상상하는 것을 물리적인 공간에 실현시킬 수 있어야 한다. 달리 말하면, 중력을 감안한 디자인이어야 한다는 말이다.

큰 공간일수록 분할한다.

공간이 클수록 기획하고 디자인하기가 어렵다. 작은 공간은 정해진 사이즈에 맞게 적절히 기획하고 어울리는 가구들을 배치해나가면서 비교적 쉽게 채워나갈 수 있다. 하지만 공간이 크면 여유가 많이 생기다 보니, 오히려 가구들을 배치하고 채울수록 공간이 어색해지고 완성도가 떨어지는 것처럼 보인다. 다시 말해, 목적도 없고 두서도 없는 공간처럼 느껴질 수 있다. 그럴 때는 공간을 나누어 기획하면 수월해진다. 공간에 요구되는 프로그램들에 따라 큰 공간을 분할한 뒤, 이를 관통하는 동선으로 분할된 공간들을 연결해준다. 그러면 짜임새 있고 알차게 기획된 분할 공간들이 모여 완성도 높은 큰 공간을 이루게 된다.

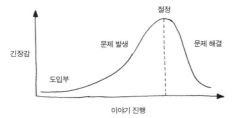

긴장감

절정

문제 발생 문제 해결

도입부

이야기 진행

스토리텔링으로 동선을 구상한다.

스토리텔링storytelling이란 전달하려는 이야기를 구성하는 것을 말한다. 소설의 경우 사건의 발단부터 전개와 위기, 그리고 해소를 통한 마무리로 이어지면서 줄거리가 기승전결에 따라 연결되어 펼쳐진다. 공간에서도 스토리텔링을 통해 공간과 이를 꿰뚫는 동선이 연결된다. 이렇게 구성된 공간을 마주한 사람은 호기심을 자극하는 도입 공간을 시작으로, 동선에 따라 펼쳐지는 공간들을 연속적으로 경험한 뒤, 클라이맥스에 해당하는 공간을 만나면서 공간 경험이 극대화된다. 이런 식으로 디자이너가 구현한 스토리텔링을 몸소 체험하게 된다.

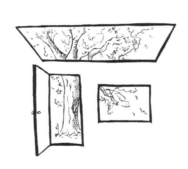

공간 프레임 속은 움직인다.

우리가 미술관이나 갤러리에서 관람하는 회화 작품에는 프레임frame이 있다. 그림의 가장자리를 받쳐주는 '액자' 같은 프레임이 있거나, 실재하는 프레임이 없더라도 캔버스의 정해진 사이즈 같은 무형의 틀frame이 존재한다. 우리는 그러한 프레임 안에 담긴 작가의 표현과 의도를 감상하면서 이해하고, 때로는 감동하게 된다.

공간에도 프레임은 존재한다. 일반적으로 공간의 개구부, 즉 문, 창, 천창 등을 생각해볼 수 있다. 공간 안의 프레임은 회화 작품에서 한 차원이 더해지는 것이다. 회화 속에 그려진 사람이나 사물은 정지된 모습이지만, 공간 안의 프레임에는 걸어가는 사람, 살랑거리는 나뭇가지, 천천히 움직이는 구름의 동적인 모습들이 담긴다.

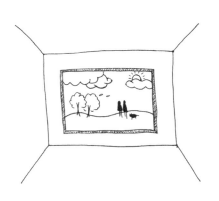

의도를 통해 우연을 담는다.

이야기를 나누는 사람들, 뛰어노는 강아지, 바람에 산들거리는 나뭇잎 등 공간 안의 동적인 요소들은 계획적인 것이 아닌, 우연의 장면들로 연출된다. 공간디자이너는 공간 안에 '의도된 건축적 프레임'을 만들고, 그 안에 시시각각 변하는 우연의 그림들을 담고자 한다.

스케치 방식은 하나가 아니다.

디자이너의 스케치는 쉽고 빠르면서도 가장 효과적인 아이디어 표현 방법이다. 머릿속 아이디어를 바로 손으로 전달함으로써 디자이너의 온전한 생각이 종이에 그대로 표현되도록 해준다.

스케치 스타일은 디자이너마다 다르다. 스케치마다 내뿜는 개성 또한 다양하다. 전사마다 전장에서 선호하는 무기가 다르듯, 디자이너 역시 각자가 내세우는 장점과 의견 전달 방식에 따라 스케치 방식이 다른 셈이다.

때로는 숨을 고른다.

디자인 작업이 항상 수월하지만은 않다. 술술 거침없이 이어지는 날도 있지만, 머리를 싸매고 책상에 앉아 있어도 좋은 아이디어가 떠오르지 않을 때도 많다. 그럴 때는 숨을 고를 수 있어야 한다. 작업과 그 환경에서 벗어나 휴식과 재정비에 시간을 투자하면 좋다. 거창할 필요는 없다. 동네에서 가볍게 산책할 수도 있고, 쌓여 있는 설거지를 하거나, 때로는 멍을 때려도 된다.

스케치는 암호가 아니다.

스케치마다 디자이너 각자의 색깔이 묻어나는 것이 당연하고, 또 그것이 스케치의 가장 특별한 면이겠지만, 본인만 알아볼 수 있는 암호 수준이면 의미가 없다. 누구든 스케치를 접하고 이해할 수 있을 때 비로소 그 의미가 더욱 커진다.

구관이 명관일 때도 있다.

예전에는 공간디자이너가 각자의 자리에 제도판을 펼쳐 손이 시커멓게 되도록 직접 티자와 연필을 굴렸다. 하지만 지금은 디자이너를 보조해주는 설계용 컴퓨터 프로그램들을 통해 디지털 환경에서 디자인한다. 지금도 계속해서 새로운 프로그램들이 탄생하고 있으며, 디자이너는 지속적으로 새로운 기술을 도입해 더 멋들어진 가상의 공간들을 보여주려 한다.

발전하는 기술과 맞물려 새로운 방식으로 설계를 하는 것은 중요하다. 그러나 본인보다 월등히 빠른 기술의 발전 속도를 따라가는 데 급급해하기보다는 본인에게 익숙한 설계 방식을 고수하는 것도 한 방법일 수 있다. 새 프로그램이 더 좋아 보일 수 있어도, 지난 몇 년간 사용해 손에 익은 프로그램이 오히려 더욱 손쉽게 결과물을 만들어내는 도구가 될 수 있다. 혹은 손으로 그리는 스케치가 본인에게 더 효과적인 설계 도구라고 생각한다면, 과감히 디지털 설계 도구를 배제해보는 것도 시도할 만하다.

Alvar Aalto

"신은 건축을 그릴 수 있는 용도로 종이를 창조했다.
다른 용도는, 적어도 나에게는 종이의 낭비일 뿐이다."

— 알바 알토Alvar Aalto

디자인은 명쾌해야 한다.

디자이너는 본인의 디자인을 또렷하게 설명할 수 있어야 한다. 화려한 미사여구나 수식어, 어렵고도 철학적인 단어로 설명하는 것이 아니라, 디자인 의도를 명확하게 전달하고, 이를 위해 도출해낸 본인만의 참신한 방식을 명쾌하게 전달할 수 있어야 한다.

Louis Kahn

"위대한 건축은 측정할 수 없는 것에서 시작되고,
설계 과정에서는 측정할 수 있는 것을 통해 진행되며,
마지막에는 다시 측정할 수 없는 것으로 끝나야 한다."

— 루이스 칸Louis I. Kahn

공간의 요소를 표현하는 말, 말, 말

바닥 받치다, 지지하다, 올리다, 내리다, 기울이다 …
벽　 가리다, 분리하다, 막다, 뚫리다 …
천장 가리다, 그늘지다, 열리다, 기울이다, 뚫리다 …

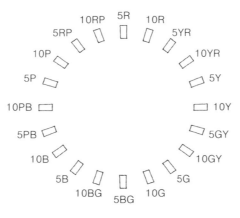

색상환 Color Wheel

형태 다음으로는 색을 고민한다.

공간의 형태가 얼추 정리되면, 어떤 색을 입힐지 고민하게 된다. 먼저 **채도**의 높고 낮음에 따라 무채색 또는 유채색을 선택한다. 무채색일 경우, **명도**의 차이에 따라 어둡고 밝은 느낌을 고려한다. 유채색일 경우, 채도와 명도에 더해 빨강·주황·노랑·초록·파랑·남색·보라의 스펙트럼 중 원하는 **색상**을 골라서 때로는 과감하게, 때로는 미묘하게 표현한다.

물성은 공간의 온도와 무게를 표현한다.

공간에는 여러 재료들이 혼재한다. 그리고 이러한 재료들의 다양한 물성이 조화롭게 어우러져 하나를 이룬다. 물성이란 재료의 본질을 말한다. 공간디자이너는 이를 정확히 파악해 공간에 대입시켜야 한다. 차갑게 느껴져야 하는 공간에는 유리나 돌 같은 물성의 재료를, 따뜻하게 느껴져야 하는 공간에는 천이나 나무와 같은 물성의 재료를 사용할 수 있다. 때로는 공간의 무게를 보여주기 위해 돌이나 콘크리트 같은 묵직한 느낌의 재료를, 가벼운 공간을 표현하기 위해 하늘거리는 천이나 종이 같은 재료를 고려할 수도 있다.

재료의 질감이 공간의 질감이다.

매끈하다, 거칠다, 차갑다, 따뜻하다, 평평하다, 울퉁불퉁하다, 뭉툭하다, 뾰족하다, 부드럽다, 보드랍다, 딱딱하다, 말랑하다, 폭신하다, 촉촉하다, 건조하다 …

마감재가 마감재이기만 한 것은 아니다.

마감재를 고민하는 일은 항상 어렵다. 공간의 전체적인 그림을 이해하며 마감재를 선정해야 하기 때문이다. 아무리 마감재가 멋스럽고 예뻐 보여도, 디자이너는 그런 이유만으로 마감재를 선택하진 않는다. 공간 안의 색상, 물성, 질감 등의 조화를 고려해 적절한 마감재들을 머릿속으로 교차시키면서 점점 구체화된 공간의 그림을 만들어나가야 한다. 특히 디자이너가 공간 안에 상상하는 볼륨volume들이 더욱 돋보일 수 있도록 어울리는 마감재를 선정할 수 있어야 한다.

공간 너머도 공간이다.

공간은 불투명한 재료와 투명한 재료로 만들어진다. 공간의 불투명함은 그곳 너머의 또 다른 공간에 대한 궁금증을 자아내고, 공간의 투명함은 그곳 너머의 공간을 인지하게 한다. 공간디자이너는 이러한 상반된 두 개념을 이해하면서 공간 간의 관계, 공간과 사람 간의 관계를 만들어나간다.

Norman Foster

"건축은 가치의 표현이다."

— 노먼 포스터 Norman Foster

공간디자인은 상업예술이다.

한마디로 공간디자인이 순수예술은 아니라는 것이다. 공간디자이너는 클라이언트의 의뢰를 받아 클라이언트의 예산으로 작업하는 사람이다. 그러니 자기도취에 빠져 무리하게 본인의 공간예술관을 관철하려 하지 말자. 적절히 타협할 줄 알아야 한다.

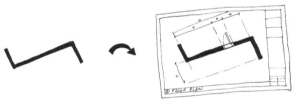

다양한 도면을 활용하면 디자인이 구체화된다.

클라이언트가 디자이너의 기획 의도와 디자인에 만족했다면, 이를 한 단계 구체화하는 기본설계를 진행한다. 기획설계 당시에 제안했던 마감재들을 토대로, 어떻게 시공하면 좋을지 고려하면서 구체화된 치수를 반영해 평면도·천장도·입면도를 그려나간다.

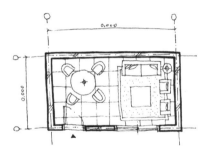

선 굵기는 도면을 읽는 언어 중 하나다.

도면은 디자이너의 그림이다. 자고로 도면은 보기 좋은 그림이어야 한다. 여기서 '보기 좋은'이라는 것은, 누가 보아도 한 번에 잘 읽고 이해할 수 있도록 명쾌해야 한다는 뜻이다. 그러려면 도면이 잘 정리되어 있어야 한다. 이때 중요한 것 중 하나는 도면의 선 굵기 lineweight이다. 도면을 다양한 두께의 선으로 그리는 것이다. 이렇게 하면 미관상 더 좋아 보이는 부분도 있지만, 선 두께에 따라 암묵적으로 설명하는 내용이 달라지기 때문에 중요하다.

평면도를 예로 설명하자면, 눈높이쯤에서 단면으로 끊기는 벽은 가장 짙고 두꺼운 선으로 그린다. 가구와 바닥의 마감선처럼 눈높이에서 먼 요소는, 멀어질수록 옅고 얇은 선으로 표현된다. 과거에 손으로 도면을 작업했을 때는 연필을 이용해 이러한 선 굵기를 조절했지만, 현재는 컴퓨터 프로그램의 레이어 layer와 선 색깔의 구분을 통해 조절하는 편이다.

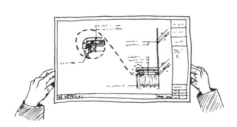

도면은 자세할수록 좋다.

설계에 대한 정보가 많이 담길수록 좋은 도면이다. 어떤 시공사든 디자이너의 도면을 처음 접한 뒤 바로 이해하고 작업할 수 있도록, 그리고 시공사의 자의적 해석이 필요 없게끔 모든 정보가 명쾌하게 고스란히 담겨 있어야 한다. 도면 그대로 공사를 진행했을 때 설계자의 원래 의도대로 완공될 수 있도록 하는 것이 도면의 목표이다.

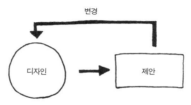

디자인 변경을 두려워하면 안 된다.

기본설계 단계에서 도면을 그리다 보면, 앞선 기획설계 단계에서 놓쳤던 부분이 눈앞에 선명해질 때가 있다. '왜 이제야 보이지?' 싶을 정도인데, 기획이 구체화되면서 현실적인 작업으로 발전하는 가운데 발견되는 것이다.

의도와 기획에 집중되어 있던 앞선 단계의 디자인이 실현되기에 부족한 부분들이 있다면, 필요에 따라 추가적으로 디자인이 변경되고 재조정되어야 한다. 그리고 그렇게 되는 것을 두려워해서는 안 된다.

1950s' 1960s' 1970s' 1980s' 1990s' 2000s'

트렌드는 점차 흐려진다.

한동안 인테리어 분야에는 패션만큼이나 트렌드라 할 수 있는 유행의 흐름이 존재했다. 때로는 인더스트리얼industrial 스타일이 유행하는가 하면, 오랫동안 북유럽 스타일이 자리 잡기도 했다. 이제는 트렌드라는 것이 점차 흐려지고 있다. 어느 한쪽으로 치우치지 않고, 개인마다 좋아하는 취향이 확고해지면서 각자의 스타일을 다양하게 찾으려 한다.

디자이너의 의도는 무엇인가?

공간에는 자고로 디자이너의 의도가 엿보여야 한다. 디자이너의 의도는 공간의 핵심이자 목적, 목표라 할 수 있다. 공간이 매개체가 되어 사업의 목적을 달성시키고자 하는 조연의 역할을 맡을 수도 있고, 공간 내 사람들의 관계를 개선하려는 것일 수도 있다. 때로는 공간이 자아내는 이미지 자체를 더욱 부각시켜 어떤 메시지를 전달하려는 것일 수도 있다.

디자이너의 의도는 공간 기획의 뼈대이자 핵심이다. 이를 기반으로 다양한 아이디어의 살이 덧붙으면서 구체적인 공간디자인이 그려지게 된다.

적당할 줄 알아야 한다.

디자이너는 기본적으로 욕심이 많은 사람들이다. 욕심이 많기에 디자이너이기도 하다. 하지만 때로는 욕심이 과해질 때가 있다. 한 공간 안에서 이것도 보여주고 싶고, 저것도 보여주고 싶어진다. 따라서 스스로 냉정해질 필요가 있다. 그러한 마음이 내 욕심에 불과한 것은 아닌지, 내가 보여주고 싶은 것이 디자인에서 정말 필요한 요소인지 돌아봐야 한다. 때로는 더하는 것보다 빼는 것이 더 어렵다.

Charles Eames

"필요를 인지하는 것은 디자인의 가장 기본적인 조건이다."

— 찰스 임스Charles Eames

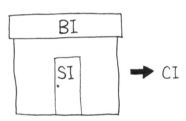

아이덴티티의 기능

브랜드 아이덴티티Brand Identity, BI 브랜드의 이미지를 만들어내고 이에 대한 가치를 부여하는 것
기업 아이덴티티Corporate Identity, CI 보여주고자 하는 기업의 이미지와 기업이 추구하려는 가치를 일관되게 선보일 수 있도록 하는 것
공간 아이덴티티Space Identity, SI 공간을 방문한 사람이 하나의 독특한 공간으로 인지할 수 있게끔 그 공간만의 이미지를 만들어내는 것

실시설계

실시설계는 공사를 위한 도면 세트를 준비하는 일이다.

기본설계가 완료되면 디자이너는 실시설계 단계로 넘어간다. 이때는 본격적인 공사 진행을 위해 세세하면서도 면밀한 도면 세트를 만들어야 한다. 기본설계 단계 때 납품했던 평면도, 천장도, 입면도 외에도 공사에 참고되는 구조도(먹 도면), 마감도, 기호도, 가구도, 바닥·벽체·천장의 디테일detail 도면(상세도), 공간에 포함되는 모든 문에 대한 도어스케줄*이나 도어상세도** 등이 첨부되면 더욱 완성도 높은 도면 세트가 구비된다.

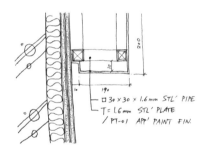

190

□ 30 × 30 × 1.6mm STL' PIPE

T = 1.6mm STL' PLATE

/ PT-01 APP' PAINT FIN.

도면이 정교하면 공간도 정교해진다.

디테일, 즉 정교함은 공간의 완성도를 좌우한다. 그리고 그 정교함은 디테일 도면(상세도)에 따라 좌우된다 해도 과언이 아니다. 디자이너가 그려내는 디테일이 섬세할수록 시공자는 디자이너의 의도에 맞게 공간의 디테일을 연출해낼 수 있다. 디자이너는 마감재가 어떻게 그리고 어떤 순서로 시공되어야 하는지, 어떤 크기로 재단되어야 하는지 등 세세한 부분까지도 도면에 면밀히 기록해 의도를 전달해야 한다. 시그니처signature 디테일을 고안하는 것도 본인만의 특색이 담긴 공간으로 구현해내는 방법일 수 있다.

그리드가 생명이다.

디자이너들은 벽 끝 라인부터 바닥의 줄눈 하나까지 공간의 모든 그리드grid를 맞추고자 하는 버릇이 있다. 공간의 그리드가 정렬되면, 분명 공간은 정돈되고 완성도 있어 보인다. 때로는 공간의 볼륨을 돋보이게 해주는 효과도 있다.

Mies van der Rohe

"신은 디테일에 있다."

— 루트비히 미스 반데어로에 Ludwig Mies van der Rohe

자재를 구매하기 전 스펙북을 준비한다.

설계의 마지막 단계를 준비하면서 공간디자이너는 스펙북이라는 하나의 책을 준비한다. 이 책에는 공간 안에 어떤 자재들이 사용되어야 하는지, 어떤 가구들이 배치되어야 하는지, 어떤 조명들이 천장에 달리거나 놓여야 하는지, 어떤 변기가 화장실에 있어야 하는지 등 다양하면서도 세세한 항목들이 상세히 기록되어 있다. 때로는 가구의 도면도 함께 첨부되어 있는데, 제작이 필요한 경우에는 추후 공장으로 발주할 수 있도록 세밀한 자료들을 담고 있다. 시공사와 발주처는 이 자료들을 토대로 필요한 자재와 물품을 구매하게 된다.

기획설계 기본설계 실시설계

어디까지 설계해야 할까?

프로젝트를 진행할 때 디자이너로서 기획설계, 기본설계, 실시설계 중 어디까지 참여하는 것이 적절한지 고민될 때가 많다. 기획설계는 디자인 기획을 선보이는 단계이므로 어느 프로젝트에서든 디자이너의 참여가 필수적이다. 이후부터는 효율성으로 따져봤을 때, 디자인을 맡은 쪽은 기본설계까지 진행하고, 실시설계부터는 시공을 맡은 쪽이 주도적으로 진행하는 것이 바람직하다고 볼 수 있다. 시공사가 현장 상황에 맞게끔 실시설계부터 진행하면 추후 오차 수정의 번거로움을 최소화할 수 있고, 시공까지의 과정을 더욱 효율적으로 이끌어낼 수도 있기 때문이다. 특히 타국의 프로젝트를 진행할 경우, 로컬 디자이너 혹은 로컬 시공사가 그 지역의 상황에 맞춰 실시설계부터 담당하고 조율해나가는 방식을 적절한 협력 방법으로 생각해볼 수 있다.

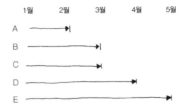

공정 계획은 세심히, 그래도 변수는 있겠지만.

공사가 시작되기 전, 시공의 공정 계획을 준비하는 것은 공사에서 매우 중요한 첫 단추이다. 어떤 팀이 어느 작업을 우선적으로 진행해야 하는지, 어떤 자재들이 언제 반입되어 공사가 이루어져야 하는지 등 공정 계획을 세세히 짜야 한다. 물론 아무리 스케줄을 조율해도 차질이 생길 가능성은 어느 현장에나 있다. 그러니 최대한 자세하고 세심하게 공정 계획을 짜서 공사 기간이 예상치 못하게 늘어나지 않도록 방지해야 한다.

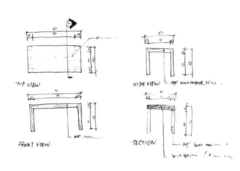

TOP VIEW

SIDE VIEW APP ROUNDOVER PIN .

FRONT VIEW APP

SECTION APP' ...

샵드로잉은 시공의 완성도를 높인다.

설계 단계에서 제공되는 실시설계 패키지에는 공사 진행을 위한 모든 자료들이 담겨 있다. 그러나 현장에 대입시키면 오차가 생기기 마련이다. 이때 각 공정의 전문가는 현장 상황에 맞게 시공 상세도를 제공하는데, 이를 샵드로잉shop drawing이라고 한다. 샵드로잉은 공사 전 마지막 단계에 제출하는 도면이며, 더욱 완성도 있는 시공을 위해 필요하다.

면과 선이 맞아떨어지게 한다.

시공할 때 가장 중요한 것은 깔끔한 마감처리다. 모든 마감재들은 면과 선이 맞아떨어지도록 시공되어야 한다. 서로 다른 두 마감재가 만날 때는 경계선이 지저분해지는 경우가 많아서, 철물이나 플라스틱 등 부수적인 재료 분리대를 통해 마감처리를 할 때도 있다. 가급적이면 마감재 본연의 느낌을 최대한 살리는 것이 좋다.

감리는 공사의 일부다.

설계의 의도대로 공사가 시작되고 완수되기 위해서는 공사 과정에서 디자이너의 감리가 진행되어야 한다. 시공사 입장에서는 감리가 불편할 수도 있겠지만, 프로젝트의 완성도를 높이기 위해서는 필수적인 부분이다. 디자이너는 의도에 맞게 발주된 자재들이 설계도에 따라 시공되고 있는지, 계획된 공정과 일정에 맞게 진행되고 있는지, 현장 상황에 맞춘 설계 변경이 불가피하다면 변경 사항을 어떻게 효율적으로 반영해야 하는지 등을 확인함으로써 공사가 계획대로 최대한 중심을 잃지 않고 완공까지 이어질 수 있도록 옆에서 조력자의 역할을 해야 한다.

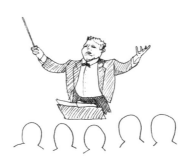

현장 지휘자는 따로 있다.

모든 공정, 모든 작업자, 모든 자재가 스케줄에 맞게 준비되도록 하고, 모든 것이 맞물려 하나의 공간으로 탄생하도록 조율하는 프로젝트의 지휘자는 바로 현장 소장이다.

삼육 사이즈와 사팔 사이즈

시공 현장에 있다 보면 '삼육 사이즈' 혹은 '사팔 사이즈'라는 말을 종종 듣게 된다. 이는 합판, 석고보드 같은 자재의 사이즈를 말하는 것으로, 피트feet라는 단위가 생략되어 있다. 쉽게 말해 '삼육 사이즈'는 '3피트×6피트의 사이즈', '사팔 사이즈'는 '4피트 × 8피트 사이즈'로 이해하면 된다. 대체로 삼육 사이즈는 '910밀리미터 × 1820밀리미터', 사팔 사이즈는 '1220밀리미터 × 2440밀리미터'를 뜻한다.

감리자의 마음 자세

어떤 일이든 일어날 수 있다는 생각으로 만반의 준비를 하는 단단한 마음과, 상황에 맞춰 빠르게 태세를
전환할 수 있는 열린 마음.

현장에서는 현장의 리듬에 맞춰야 한다.

공사 현장에서는 부지런해야 한다. 공사 진행이 순조롭지 못할 때 대응하기 위한 것도 있지만, 무엇보다 현장의 하루는 일찍 시작되고 일찍 끝나기 때문이다.

공간디자인은 팀워크다.

건축가, 인테리어디자이너, 조경디자이너, 조명디자이너, 가구디자이너, 브랜딩 컨설턴트, 그래픽디자이너, 시공사, 구조 전문가, 설비 전문가 … 공간을 만들어내기까지 함께하는 전문가들을 나열하다 보면 끝이 없다. 공간을 만드는 팀워크란 각자가 전문 분야의 지식과 의견을 서로 공유하며 더 좋은 결과물을 만들어내고자 하는 것이다.

시공은 엄연히 다른 영역이다.

해외에서는 공간디자인 회사와 시공사가 분리되어 있는 경우가 일반적이고, 법적으로 구분 짓는 나라들도 있다. 한국은 건축 분야의 경우 설계와 시공이 구분되어 있지만, '실내디자인'이라 할 수 있는 영역은 그렇지 못하다. 실내디자인 분야가 시공 중심으로 시작되면서, 디자인이 존중받으며 발전해오질 못한 것이다. 그래서 지금까지 공간디자인 회사가 직접 시공까지 맡지 않으면 이윤을 창출해낼 여지가 없었고, 디자인은 으레 시공에 따라오는 기본적인 서비스로 여겨졌다. 하지만 디자인과 시공은 엄연히 다른 영역이다.

지금의 공간디자이너가 디자인만 하는 것이 맞을지, 시공을 함께 맡는 것이 옳을지에 대한 정답은 없어 보인다. 디자이너가 추구하는 사업 방향, 처한 상황, 그리고 각각의 프로젝트 조건에 맞게 판단하면 된다. 다만 업계의 오랜 관행이라는 그늘에서 벗어나, 디자인과 시공이 별개로 당연하게 존중받는 시장이 형성되기를 고대한다.

좋은 시공사의 조건

디자이너가 좋은 시공사를 만나는 것은, 좋은 클라이언트를 만나는 것만큼이나 매우 중요하다. 디자이너의 아이디어를 디자이너의 의도대로 현실화해주는 팀이기 때문이다. 업의 구력과 숙련도도 중요하지만, 무엇보다 디자이너의 의도를 정확히 파악한 후 현장 상황에 맞게, 그리고 더 효율적이면서도 효과적인 시공 방법을 제안하며 좋은 결과물을 도출해내고자 하는 팀이 좋은 시공사이다. 디자이너와 시공사는 서로가 프로젝트 조력자이며, 함께 프로젝트의 완성도를 높이려 할 때 좋은 공간이 만들어질 수 있다.

디자인에 정답이 없듯, 공사에도 정답은 없다.

시공 방식에 정답은 없다. 다만 각 현장마다 최선의 방법은 있을 수 있다. 동일한 공정일지라도, 현장의 상황을 이해한 후 가장 합리적인 시공 방법을 강구해 진행해나가야 한다.

경험치가 표현을 좌우한다, 심지어 완성까지도.

디자이너에게 경험은 무기다. 축적된 경험치를 토대로 각자만의 표현을 이끌어낸다. 모든 디자이너에게 동일한 조건의 공간이 주어진다 하더라도, 경험치에 따라 누구는 이 느낌, 누구는 저 느낌으로 모두 다르게 표현할 것이다. 때로 누군가는 공간을 완성해내고, 누구는 포기할 수도 있다.

경험을 쌓는 요령이란 없다.

공간디자이너는 한 분야만 잘 알고 잘하는 것이 아니라, 여러 분야에 두루두루 관심을 가지면서 이를 조합해 이야기를 풀어낼 수 있는 '만능인'이어야 한다. 만능인이 되기 위한 경험을 쌓는 방법은 여럿이다. 공부를 하거나 책을 읽을 수도 있으며, 때로는 몸으로 직접 부딪혀가며 체득할 수도 있다. 단, 지름길이나 요령을 피울 수 있는 방법은 없다. 온전히 본인의 시간과 열정을 투자해야만 한다. 이 바닥의 실력자들이 그만큼 경험치가 높은 이유이기도 하다.

직감이 꼭 필요할 때도 있다.

디자이너의 직감은 일반인에 비해 상당히 정확한 편이다. 그만큼 예민하고 예리하다. 받아들이는 정보를 처리하는 능력 또한 뛰어나다. 디자이너가 하는 일은 매우 주관적인 결정에 따르는 일이 많기 때문에, 경험을 토대로 축적된 직감을 믿게 된다. 상황에 맞게 머릿속 저편에 있는 정보를 끄집어내어 던지는 그들의 통찰력 있는 한마디는, 의미가 담긴 직감이자 뼈 있는 굵직한 한 방일 것이다.

직감만 믿으면 위험하다.

오로지 디자이너 본인의 직감만 믿는 것도 안 된다. 시간이 지나면서 자기 구미에 맞게 스스로 왜곡할 수 있기 때문이다. 직감은 디자인을 돕는 도구로 활용하되, 맹신하면 안 된다.

공간은 디자이너의 수만큼 존재한다.

공간디자이너는 공간을 채우는 사람이다. 정답 따위란 애초에 없는, 하얀 캔버스같이 텅 빈 공간을 소신과 믿음에 따라, 때로는 느낌대로 채우는 일을 한다. 디자이너 각자만의 방식으로 채우기 때문에 각각의 공간이 색다르게 느껴질 것이다. 그리고 이 세상에는 디자이너가 많기에 우리가 접할 수 있는 공간도 그만큼 다채롭고 풍요롭다.

디자이너는 여러 사람의 눈으로 평가받기 쉬운 직업이다. 하지만 애초에 잘하고 못하고는 평가할 수 없다. 취향과 선호의 차이로만 존재한다.

본인의 취향부터 파악해야 한다.

디자이너는 스스로 무엇을 좋아하고 싫어하는지 본인의 취향을 잘 알고 있어야 한다. 자신을 잘 알아야 그 취향을 존중해주는 사람들이 주위에 모이며, 그 취향을 기반으로 자신만의 생각을 펼쳐나갈 수 있다.

합리적인 디자인

공사의 예산이 적고 많음은, 좋은 공간을 만들기 위한 필수적 조건은 아니다. 예산이 크다고 해서 항상 좋은 공간이 만들어지는 것은 아니며, 반대로 예산이 적다고 해서 항상 나쁜 공간이 되는 것도 아니다. 예산이 늘어나면 그만큼 좋은 결과로 도출될 가능성이 높아질 뿐, 반드시 좋은 결과가 보장되는 것은 아니라는 소리다.

공간디자이너는 합리적인 디자인을 할 줄 알아야 한다. 합리적인 디자인을 하려면 주어진 조건에 맞게 작업을 진행할 줄 알아야 한다. 정해진 예산에 맞춰 어울릴 수 있는 적정의 마감재들을 선정한 뒤, 효과적으로 공간을 기획하고 설계할 수 있어야 한다.

마르셀 뒤샹, 〈샘Fountain〉

낯설게 하기

'낯설게 하기'는 익숙하게만 보던 것들을 의도적으로 낯설게 보도록 만들어, 다른 시각으로 새롭게 느낄 수 있도록 하는 예술적 기법이다. 즉, 바라보는 자가 주체적 인식을 통해 대상을 새롭게 경험하기 위한 것이다. 러시아 문학이론가 빅토르 시클롭 스키Victor Shklovsky에 의해 구상되었으며, 러시아어로는 'остранение', 영어로는 'Defamiliarization'으로 쓴다.

디자이너는 완전히 새로운 것에서만 아이디어를 얻으려 하지 않아도 된다. 우리 주위의 친숙하고 일상적인 것들을 낯설게 보았을 때, 신선한 충격으로 다가올 수도 있다.

디자이너는 자신과도 밀당을 한다.

좋은 디자이너는 '밀당'(밀고 당기기)을 잘한다. 클라이언트와의 밀당, 협력사와의 밀당, 직원과의 밀당, 심지어 스스로 결정을 내릴 때도 밀당을 한다.

상반된 덕목이 공존해야 한다.

많은 고민을 거듭하되 우유부단하지 않아야 하고, 마음의 여유를 갖되 순발력이 있어야 하며, 보편적이고자 하는 생각을 갖되 개성은 잃지 말아야 한다.

새로운 디자인은 당신의 아카이빙 속에 있을지도 모른다.

디자이너에게 디자인 아카이빙archiving은 매우 중요한 습관이다. 아카이빙은 어떤 정보를 기록하고 보관하는 것을 말하는데, 디자이너는 자신이 습득하고 생산해낸 많은 정보들을 가지고 언제든 2차 재생산을 할 수 있도록 잘 정리해 보관할 수 있어야 한다.

작업해온 작품들을 아카이빙 하는 것 또한 매우 중요하다. 본인이 쉽게 찾고 접근할 수 있도록 자신만의 정리 방법을 정한 뒤 분류하는 게 효과적이다. 프로젝트의 규모, 공간 유형, 혹은 연도별로 정리해보는 것을 추천한다.

새로운 것은 열린 마음으로, 익숙한 것은 새로운 마음으로.

여러 분야에 관심을 두고 경험을 쌓고자 하는 디자이너는 기본적으로 호기심이 많아야 한다. 새로운 것은 열린 마음으로, 익숙한 것은 새롭게 보려는 마음이면 좋다.

프레젠테이션은 유혹의 기술이다.

디자이너는 여러 이유로 클라이언트에게 프레젠테이션을 선보이게 된다. 프로젝트를 따낼 때, 프로젝트의 디자인을 제안할 때, 설계의 다음 단계로 넘어가기 위해 결정이 필요할 때 등 다양한 목적에 따라 유혹의 기술은 달라야 하므로, 각 상황에 맞춰 프레젠테이션 전략을 다르게 짜야 한다.

좋은 클라이언트를 만나는 것도 복이다.

이 세상에 다양한 사람들이 있듯, 프로젝트를 의뢰하는 클라이언트들 또한 다양하다. 디자이너를 존중하며 다가오는 클라이언트가 있는가 하면, 어떻게든 본인 밑에 두고 마음대로 다루고 싶어 하거나, 더 나아가 디자이너를 기만하는 클라이언트도 있다. 그러니 좋은 클라이언트를 만나는 것은 디자이너에게 크나큰 복이다. 디자이너의 안목과 실력을 존중해주며, 사업 파트너로서 디자이너와 함께 더 나은 방향의 비전을 그려나가고자 하는 클라이언트를 만난다면, 좋은 결과물로 귀결될 수밖에 없다.

 × ÷

 × ÷

 × ÷

설계비 계산법

공간디자이너의 설계비는 그 설계 회사만의 독창적 아이디어를 담은 제안의 대가이자, 이를 사용할 권리를 얻기 위한 정당한 비용이다. 디자이너의 설계비를 책정하는 방식은 회사마다 조금씩 다른데, 가장 보편적인 세 가지 방법은 다음과 같다.

공사비 대비 요율 책정 총 공사비에서 백분율로 금액을 설정하는 방식이다. 설계비 요율을 10퍼센트로 가정할 경우, 공사비가 1억 원이라면 설계비는 1000만 원인 셈이다.

면적 대비 가격 책정 평당 금액을 설정하는 방식이다. 평당 50만 원의 설계비가 책정되어 있다면, 50평짜리 공간에 대한 설계비는 2500만 원이 된다.

투입되는 디자이너의 소요 시간 대비 가격 책정 직급별로 시간당 금액을 설정한 후 프로젝트에 투입되는 시간을 예상해 설계비를 책정하는 방식이다. 가령 실장급이 시간당 10만 원, 대리급이 5만 원, 신입급이 2만 원이라 가정하자. 실장 1명이 20시간, 대리 2명이 60시간, 신입 3명이 100시간 근무할 것으로 예상될 때 설계비는 총 1400만 원이 책정되었다고 볼 수 있다.

 vs

스튜디오 vs 대형 설계사

공간디자이너로서 취직 또는 이직을 하려 할 때 가장 크게 고려하게 되는 설계 회사의 두 유형은 '스튜디오'와 '대형 설계사'라 할 수 있다. 어느 분야든 마찬가지겠지만, 회사의 규모에 따라 추구하는 바가 다르고, 그 안에서 디자이너가 추구하는 바 역시 상이하다.

스튜디오는 소규모 인원으로 운영되는 회사로, 설계와 시공의 과정에서 디자이너가 직접 관여하고 담당하는 범위가 매우 넓다. 디자이너 각자가 역량을 펼치기에는 좋은 환경이지만, 그만큼 직접 통제하며 책임져야 할 부분이 많은 편이다. 반면 대형 설계사는 적게는 몇십 명, 많게는 몇백 명의 직원들이 함께 일하는 곳으로, 회사 크기에 걸맞은 대형 프로젝트들을 수행한다. 이러한 규모를 유지하기 위해 시공을 필수적으로 맡아 진행하게 되며, 프로젝트의 각 단계마다 팀을 배정해 작업을 이끌어나간다. 대형 설계사에 속한 디자이너의 입장에서는 프로젝트의 전 과정을 지켜볼 기회가 드물고, 한 단계를 중점으로 담당하는 경우가 대부분이라 아쉬울 수는 있다. 하지만 체계적인 시스템이 갖춰진 회사 구조 안에서 큰 규모의 프로젝트를 경험해볼 수 있는 것은 강점이다.

디자이너들은 왜 야근이 잦을까?

디자이너는 대체로 야근을 많이 하는 것이 사실이다. 이는 비단 공간디자인 영역에만 국한되지 않으며, 디자인 시장의 구조상 벗어날 수 없는 굴레이기도 하다. 디자인 영역은 서비스 산업에 속하기에, 일을 의뢰하는 클라이언트의 예산·기간·상황에 맞춰 최선의 솔루션을 제안해야 하기 때문이다. 자칭 혹은 타칭 '프로'라는 수식어를 달고 작업하는 디자이너라면 성에 찰 때까지 계속해서 작업을 보완하고 다듬어나가게 된다. 그러다 보면 어느새 하루가 훌쩍 지나가고, 어둑한 밤이 된다.

의미 없는 야근은 필요 없다. 시간을 때우기 위한 야근이라면 더더욱 필요 없다. 디자이너는 본인 스스로 만족하기 위한 야근을 해야 한다.

주 종목이 생긴다는 것

공간디자인을 하다 보면 자연스럽게 나만의 주 종목이 생긴다. 포트폴리오가 쌓이면 디자이너 본인도 모르는 사이 포트폴리오가 한 가지 공간 유형에 집중되는 것을 확인할 수 있는데, 이는 주 종목이 생겼다는 뜻이다. 그 유형의 기존 작업들을 본 새로운 클라이언트의 의뢰가 계속 들어오면서, 해당 공간 유형의 전문가로 굳혀진 것이다.

한 공간 유형의 전문가로 자리를 잡아간다는 것은 공간디자이너로서 그만큼 자리매김을 하고 있다는 의미이기도 하지만, 반대로 그 외 다른 유형의 공간 의뢰는 상대적으로 줄어들 수 있다는 의미이기도 하다.

Tadao Ando

"나는 사람들의 살아가는 방식이 건축에 의해
조금은 움직일 수 있다고 믿는다."

— 안도 다다오Ando Tadao

공간디자이너의 직업병

어디를 가든 이리저리 고개를 돌려가며 둘러본다. 공간이 어떻게 구성되어 있고, 어떤 마감재가 사용되었는지, 어떤 디테일로 완성도 있게 공간을 풀어냈는지를 유심히 보게 된다. 공간디자이너의 끝없는 직업병이다.

워라밸이 아니라 워라블

일과 일상의 적절한 균형은 누구나 추구하는 바다. 그래서 '워라밸work-life balance'이라는 단어가 한때 크게 유행했다. 아쉽지만, 공간디자이너라는 직업은 '워라밸'과 거리가 멀다. 이 직업을 가진 사람은 본인도 모르는 사이 일상 안에서 자연스레 일 생각이 맞물리기 때문이다. 이것이 부담된다면 공간디자이너라는 직업을 추천하지 않는다. 공간디자이너의 삶은 일과 일상이 서로 조화를 이루며 융합되는 '워라블work-life blend'이다.

디자이너는 홀로 존재할 수 없다.

한 명의 디자이너 뒤에는 늘 동기들, 선후배들, 지도해주는 교수님들, 회사의 동료들과 상사들, 이끌어주는 보스들이 있다. 본인이 오너 디자이너라면 자신을 따라와주는 직원들과 함께 존재한다. 매일 새로운 아이디어를 생각해내고 새로운 세상을 꿈꾸는 디자이너의 세계에서, 좋은 동료들과 함께하는 것은 디자이너 본인에게 큰 자극이 되고, 격려가 되며, 때로는 위로가 될 수 있다.

Gio Ponti

"건축은 삶의 해석이다."

— 지오 폰티|Gio Ponti